小藝術家工作坊 開張
L'atelier du petit artiste

克蕾蒙絲・班尼珂 (Clémence Pénicaud) 著

許雅雯　譯

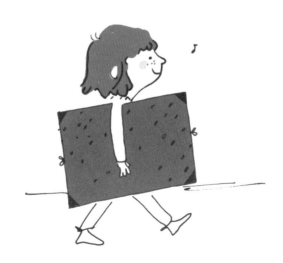

感謝海倫的信任與熱情，也感謝整個 Mango 團隊的協助！

這本書獻給我的凱瑟琳（Catherine），以及所有 Palissy 工作室學畫的孩子。
感謝我們一起度過的繪畫時光

獻給我的父親

也獻給巴蒂斯特（Baptiste）、卡蜜兒（Camille）和文森（Vincent），我的小藝術家們。

目錄

你的藝術技巧

前言

　　我從小就喜愛畫畫，在讀完艾斯提安設計學校後，又考進史特拉斯堡裝飾藝術學校進修。

　　這十年來，為報刊雜誌和兒童讀物工作之餘，我也在巴黎一個美麗的工作室裡，為孩子們開設造型藝術和繪畫課程。在和這些小藝術家相處的過程中，我興起了聊聊藝術工作坊的想法，想創作一本這樣的書，讀者翻開書就像打開了一扇門，走進工作坊。

　　在這本書裡，我將和你分享偉大的藝術家和插畫家們都具備的基本知識，包括如何善用工具、如何觀察、如何取景、如何在畫作中注入力量，還有如何隨顏色起舞……

　　接著，你將嘗試幾種技巧。請放飛你的好奇心，讓它帶領你！這本書就是一個小小的創作空間，在這裡一切都是被允許的：你可以犯錯、擦拭、重新開始、再試一次，但最重要的是，要玩得開心！

　　穿上你的藝術家服……換你上場囉！

克蕾蒙絲‧班尼珂

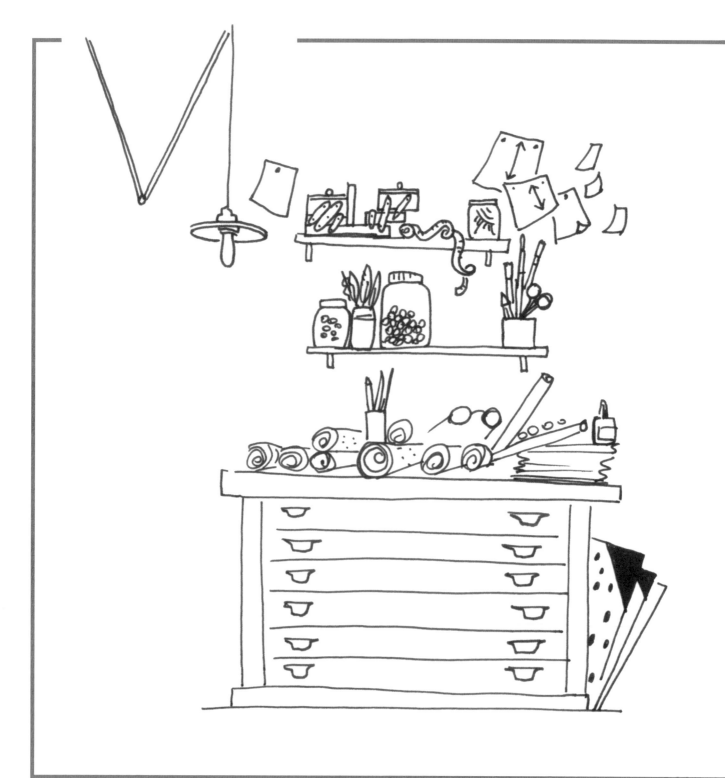

必備的基礎知識！

穿上藝術家服

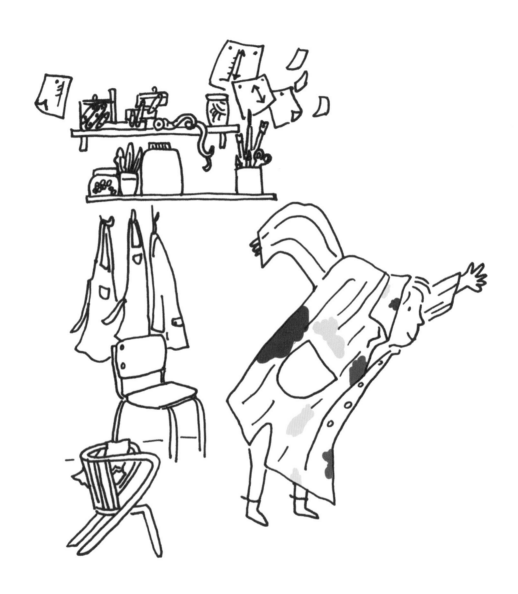

要開始囉！捲起袖子，套上你的工作服，別弄髒衣服了！一件舊 T 恤，或是舊襯衫都是不錯的選擇。

你的工作室

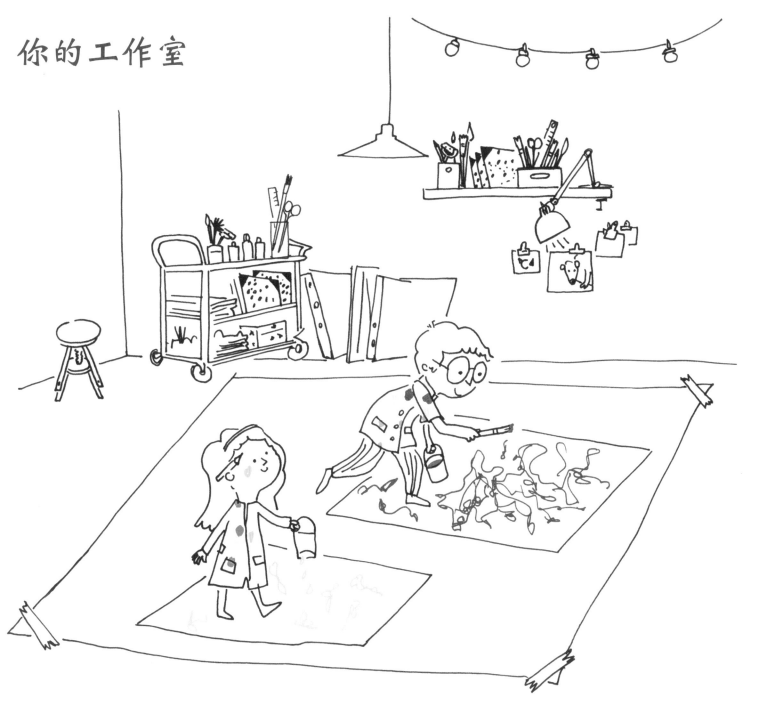

無論你決定在哪裡畫畫，都要先確保周圍環境的安全！先鋪一層塑膠布保護桌面，再把需要的工具、器材集合起來放在桌子上。別忘牆壁和地板也都可以用舊床單或報紙遮蓋。

必備工具

每個藝術家都有一小套工具。有些工具不一定常用，但總會有需要它們的一天！

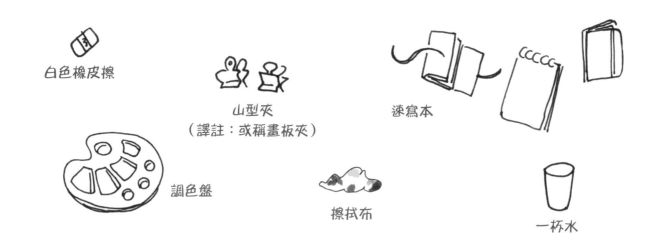

白色橡皮擦

山型夾
（譯註：或稱畫板夾）

速寫本

調色盤

擦拭布

一杯水

如何選擇素描鉛筆？

挑選素描鉛筆時，首先要注意顏色濃度（硬度）。HB 為中間值，B 的指數越高，筆芯越軟。B 的數字最大的鉛筆畫出來的黑色線條最為濃厚（12B 相當於純石墨）。相反地，H 的指數越高（最高為 9H），筆芯就越硬、越乾也越細，顏色也相對較淡。根據你想要呈現的效果選擇合適的鉛筆吧。

9H … 4H 3H 2H H HB B 2B 3B 4B … 12B

（石墨濃度）

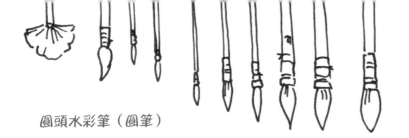

圓頭水彩筆（圓筆）

扁頭水彩筆（平筆）

如何選擇水彩筆？

合成纖維（尼龍）毛的韌性強，稍微偏硬，適合用在需要濃厚色彩的壓克力畫或油畫。

天然動物毛比較柔軟，可以畫出輕盈的筆觸，適合水彩畫（較多水分、較為濕潤）。比如一般稱為「小灰鼠筆」的畫筆，是用（俄羅斯喀山地區）松鼠毛製成，通常用來畫淡彩畫。

水彩筆的號數越高，直徑就越大，也就是越粗，相反地，號數越小就越細。一般而言，4-5 號是中間值。（譯註：每個國家號數的標準不一樣，台灣產的水彩筆多以偶數標示，最粗甚至可以到 24 號。）

選購水彩筆時也要考慮作品的尺寸！如果你要畫很大的作品，最好選擇粗一點的筆；作品很小的話，就選擇細一點的筆。

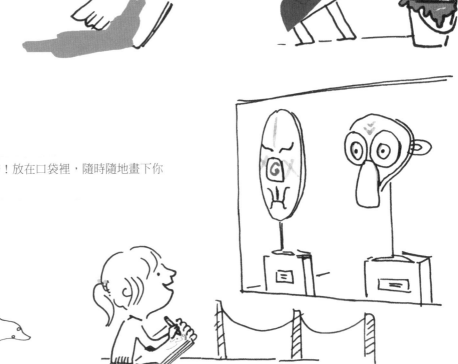

速寫本的好處是可以隨身攜帶！放在口袋裡，隨時隨地畫下你看到的風景或事物！

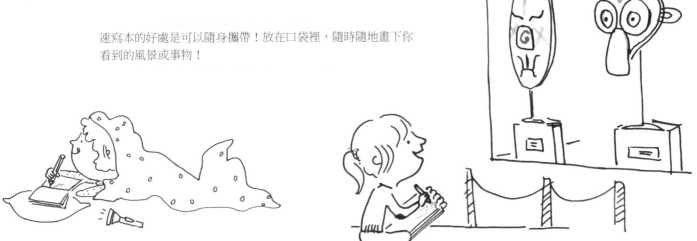

13

紙張的大小和材質

正式動筆前，要先思考一些問題。你要畫在什麼材質的畫布（或紙張）上？
什麼顏色？什麼尺寸？還有一個很重要的問題是：畫布（紙張）的方向，是直的，還是橫的？

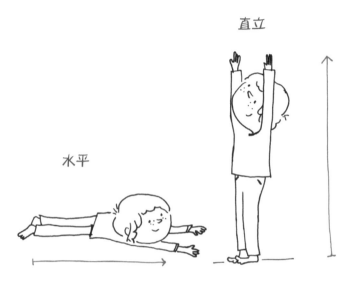

直立

水平

紙張的尺寸

尺寸指的是紙的大小。A4 就是一般印表機使用的紙。A4 橫切一半是 A5。A5 再橫切一半是 A6。而兩張 A4 拼在一起是 A3，兩張 A3 拼在一起是 A2，以此類推，直到 A0 為最大尺寸。

紙的紋路與顏色

某些紙的表面會有「紋路」，也就是會凹凸不平或是有斑紋，比如儷紋紙。還有一些紙較為光滑，比如卡紙（譯註：也有人直稱布里斯托繪圖紙或高級繪圖紙）。你也可以選擇有顏色的紙，可是下手前要先想好哦，因為畫在粉紅色紙跟白色紙上的紅色線條看起來會完全不同。

紙張厚度

紙張的厚度以磅數 Ib（英制）或克數 g/m（公制）來標示。一般最常見的紙張為 80g/m² （印表機紙張）。而畫畫用的紙張至少都有 220g/m²，這種厚度的紙才不容易捲曲！

畫布

畫家通常都在畫布上畫畫，就是一張繃在木框上的麻布。

小小色彩實驗室

三原色

靛藍（cyan）、洋紅（Magenta）和檸檬黃，這三種顏色我們稱為三原色，
也就是不能透過調合其他顏色而得到的基本色。
只要使用這三種顏色，就能調配出其他所有的色彩！

靛藍　　　　洋紅　　　　檸檬黃

第二次色

由兩種原色調配而成的顏色就叫第二次色。

互補色

互補色指的是與三原色「互補」的顏色。舉例來說，紅色
的互補色就是綠色，因為綠色是由另外兩種原色（藍和
黃）調配而成的。紅色在綠色旁會顯得很「刺眼」，因為
它不是組合成綠色的原色之一。這種「刺眼」的感受是因
為兩者以特殊的方式產生對比而「刺激」眼睛。大畫家很
常使用這種互補的色彩，例如莫內最著名的罌粟花田就是
最佳的例子之一。

15

小小調色盤

只要調整三個基本色的比例，你也可以做出棕色和黑色！

自己調棕色

棕色是紅色和黃色混合後再加入一滴藍色而成的。首先，你要用紅色和黃色調出橘色，然後在裡面加一滴藍色就可以了。

自己調黑色

把同樣比例的藍色、紅色和黃色調在一起就會變成黑色。可是要調出黑色不是一件容易的事，三個基本色的份量必須完全相同。少了一點紅色，藍色和黃色的份量比較多時，調出來的顏色就會偏向綠色。相對地，如果調出來的顏色偏向橘色（紅色+黃色），就是需要添加一點藍色！如果偏向紫色（紅色+藍色），那就得加一點黃色！

色彩的溫度

暖色系　　　　　　　　　　　　冷色系

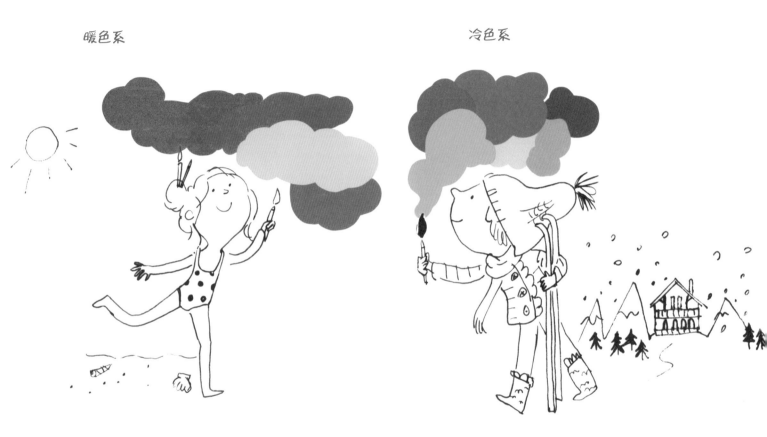

暖色系最常見的顏色是紅色和黃色，冷色系則是藍色。暖色系振奮人心，冷色系則讓人覺得寧靜平和。

在冷色系的背景前放置一個暖色系的物品，你會覺得那個物品非常突出，好像在前進，可是反過來就不會有這種感覺。這是一種視覺效果！

相反地，如果是一個冷色系的物品，例如藍色或藍紫色，看起來就會覺得它在遠離我們，這就是迷離的色彩。

畫家小字典

單色畫

單色畫就是用同一種顏色填滿整個畫面。法國藝術家克萊因（Klein）就是以藍色單色畫聞名。

平塗

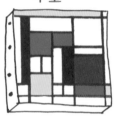

平塗指的是在同一個區塊中，只用單一顏色上色，不做色差或漸層等表現。
蒙德里安（Mondrian）就用這種技巧為幾何形狀塗色，組合成一幅畫。

色彩漸層

漸層指的是從一個顏色慢慢過渡到另一個顏色。這種過渡可以從一個顏色開始，逐漸變淡（從深色到淺色），也可以是逐漸和另一個顏色混合，例如從紅到藍再到黃等等。（註：或是從紅到黃再到藍。）

色彩微差

法國畫家莫內（Claude Monet）用了幾個不同的藍色來呈現他的睡蓮，包括藍色、藍綠色、藍紫色……這幾種色彩微差的藍色，豐富了畫面上的其他顏色。

同色深淺

這個詞指的是同一個顏色的深淺色。

光線

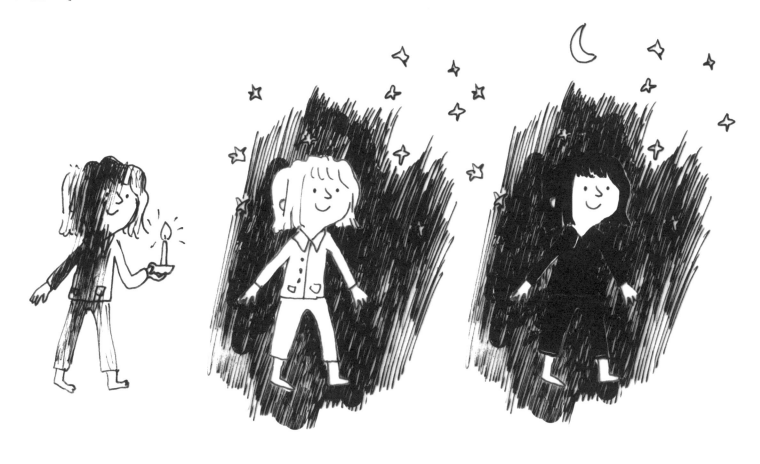

畫面的明暗對比是透過光線來表現的。以這一頁的圖為例,就是那盞燭火。畫中人物有一部分在光線之中,另一部分則在陰影之下。

黑與白的對比是所有顏色中最顯著的。穿著白色睡衣的女孩在黑夜中行走,就是因為白與黑的對比非常明顯,我們才能看得清楚。

如果她穿著黑色的睡衣,就不會那麼清楚了。

陰影

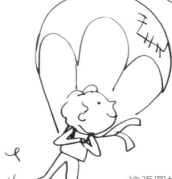

這張圖的投射陰影非常重要：在下方加上一點陰影，圖中的人物和熱氣球就會馬上飛起來！

投射陰影是從物件或人物身上投射下來的，出現在與太陽位置相反之處。

注意到左邊的樹沒有陰影嗎？輪廓陰影會讓物件看起來更真實；而投射陰影則會把物件固定在地上。

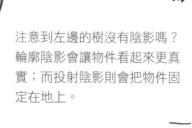

輪廓陰影

投射陰影

筆法

一個人畫畫時使用的方法就叫筆法。筆法的種類繁多，就像每個人寫字的筆跡都不一樣！

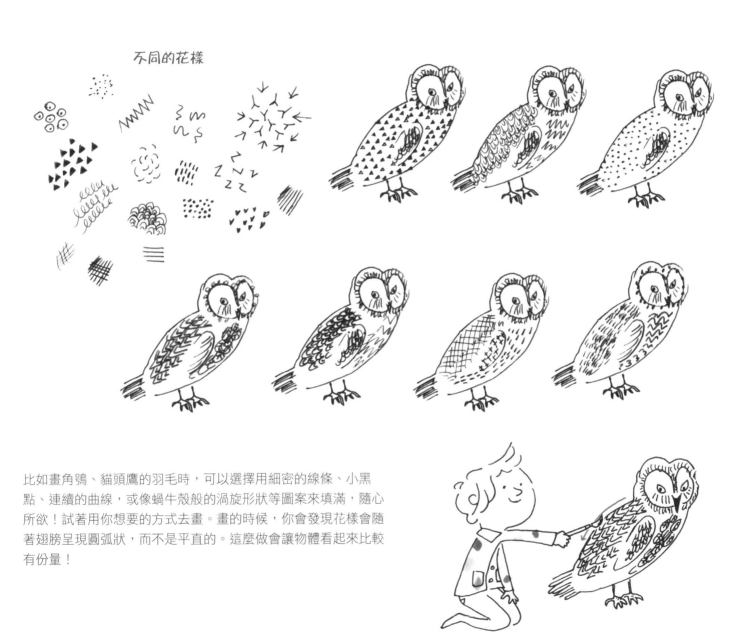

不同的花樣

比如畫角鴞、貓頭鷹的羽毛時，可以選擇用細密的線條、小黑點、連續的曲線，或像蝸牛殼般的渦旋形狀等圖案來填滿，隨心所欲！試著用你想要的方式去畫。畫的時候，你會發現花樣會隨著翅膀呈現圓弧狀，而不是平直的。這麼做會讓物體看起來比較有份量！

方向

畫畫的時候一定要先弄清楚你的方向。仔細看看每一條線：這些線條都是往哪裡去呢？是向下滑，還是向上爬？

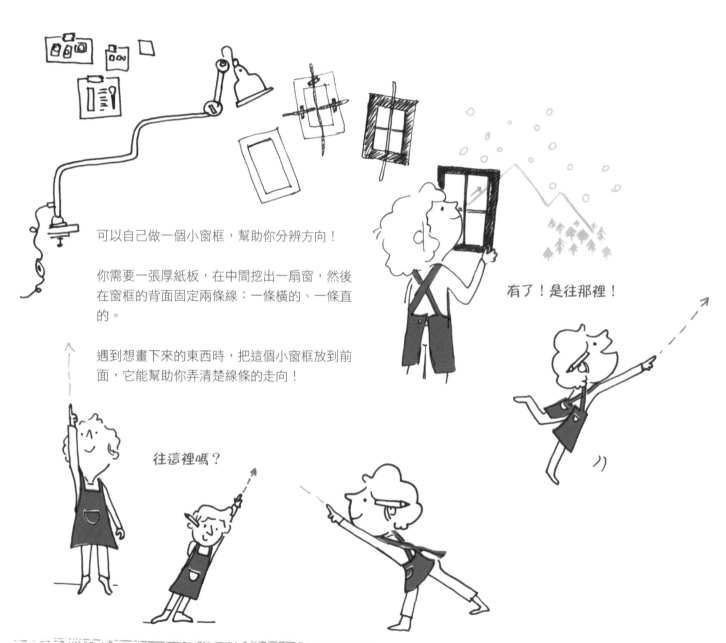

可以自己做一個小窗框，幫助你分辨方向！

你需要一張厚紙板，在中間挖出一扇窗，然後在窗框的背面固定兩條線：一條橫的、一條直的。

遇到想畫下來的東西時，把這個小窗框放到前面，它能幫助你弄清楚線條的走向！

有了！是往那裡！

往這裡嗎？

景深和構圖

景深

畫畫的時候，為了製造出遠近距離的感覺，會把東西安排在不同的景深上。右邊的這張圖中，狐狸離我們最近，所以位在第一層，也就是畫面下方。樹在狐狸後方，畫在第二層。房子在最後，也就是背景。

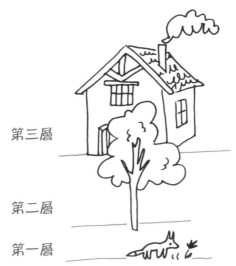

第三層

第二層

第一層

圖中最底部，位於狐狸下方的直線就是最近的景。

一層景色可以遮擋住另一層。比如這張圖中的棕色區域，位在第一層的樹遮住了後面那棵樹的一部分。

構圖

構圖指的是空間的分配！思考物件的位置時，盡量避免把所有想畫的東西都放在畫面正中央，偏離中心的構圖可以引導觀看者的視線。畫水平線時也是一樣（我們會在下一頁裡提到），不要擺在正中間，稍微偏移一下！
你看，小鳥的位置不一樣，就會有不同的感覺！

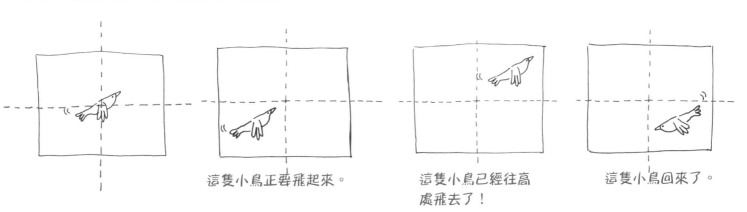

這隻小鳥正要飛起來。

這隻小鳥已經往高處飛去了！

這隻小鳥回來了。

透視

這張圖的地平線和視平線重疊，也就是和你的視線一樣高。

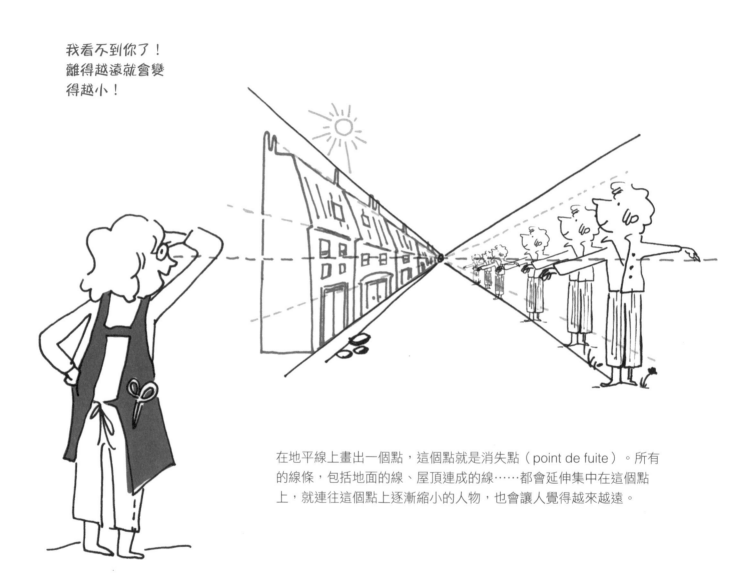

我看不到你了！
離得越遠就會變
得越小！

在地平線上畫出一個點，這個點就是消失點（point de fuite）。所有的線條，包括地面的線、屋頂連成的線……都會延伸集中在這個點上，就連往這個點上逐漸縮小的人物，也會讓人覺得越來越遠。

視角

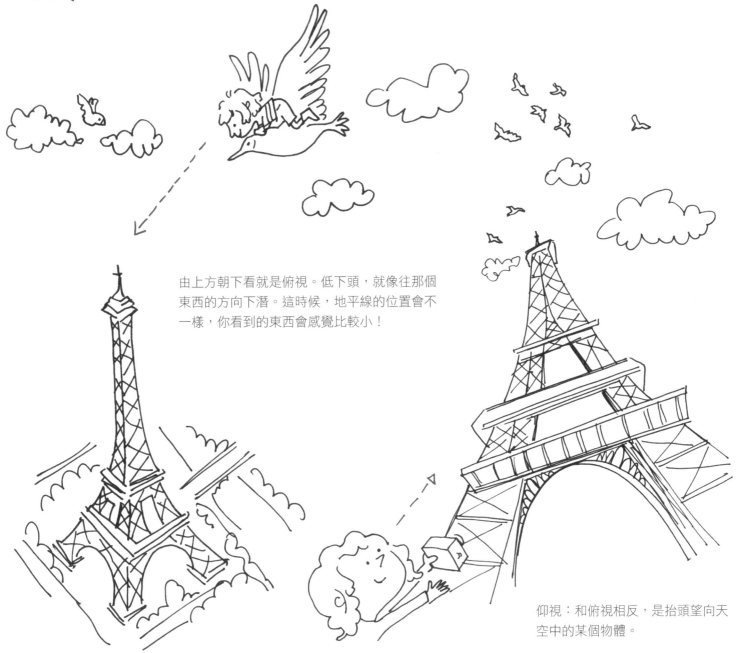

由上方朝下看就是俯視。低下頭，就像往那個東西的方向下潛。這時候，地平線的位置會不一樣，你看到的東西會感覺比較小！

仰視：和俯視相反，是抬頭望向天空中的某個物體。

比例

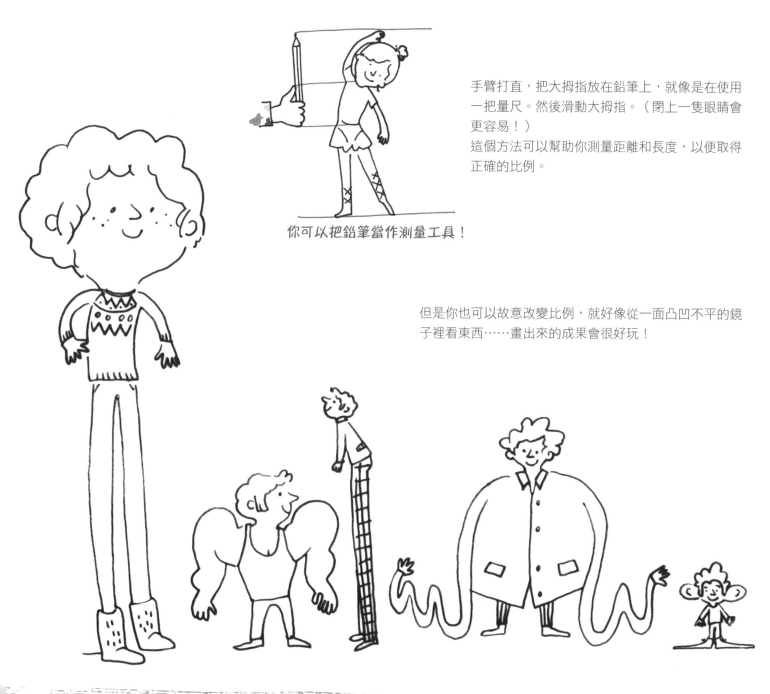

手臂打直，把大拇指放在鉛筆上，就像是在使用一把量尺。然後滑動大拇指。（閉上一隻眼睛會更容易！）

這個方法可以幫助你測量距離和長度，以便取得正確的比例。

你可以把鉛筆當作測量工具！

但是你也可以故意改變比例，就好像從一面凸凹不平的鏡子裡看東西……畫出來的成果會很好玩！

訓練計畫

接下來，我們要做幾個訓練。幫助你用不同的方法觀察和看東西！
讓我們來磨練一下你的藝術家之眼吧……

用左手畫畫（或是不要用慣
用手畫）！

用平常少用的那隻手拿筆。這個動作有點難，但這樣做可以幫
助你仔細觀察線條的方向和物體的形狀。

畫畫時閉上一隻眼睛，你看
到的東西會變成 2D 的！

看到的東西變成二維（平面）的以後，要畫下來就變得容易
了，因為你的紙張也是平面的，換句話說，就是 2D 的。

畫畫時不要看（或盯）著你的紙！

直到畫完以前，雙眼都只能盯著模型。最後你會很驚訝，原來畫出來的線條比想像的準！

倒過來畫！

把你要畫的東西倒過來放。這麼一來，你就不會一心想著那個東西在你腦海中本來的樣子，而是專注在那個物件的線條和結構上，更能如實地呈現出它的模樣！

勾勒輪廓！

把注意力集中在要畫的東西的輪廓上，把它當作一個只有外圍線條的東西。

填空！

做這個練習時，你要畫的是椅子留下來的空白處。練習填空可以幫助你用另一個方法培養空間感！

移動取景框！

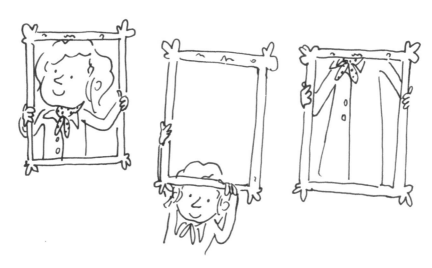

畫一個人物：你可以只畫雙腳，或是耳垂。近距離取景（特寫）是為了突顯某個部位。相反地，你也可以拉開距離，呈現全景，比如畫出故事的場景。

下一步……

完成一個作品後，花一點時間仔細地欣賞它。
往後退幾步，你會有不同的視野！

從遠一點的地方觀賞你的作品！

你也可以倒過來看它，翻轉視野。

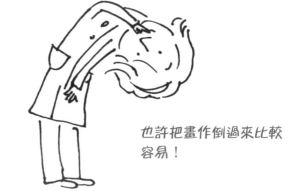
也許把畫作倒過來比較
容易！

簽名也是很重要的動作。你是畫出這件作品的藝術家。簽好名後，還要妝點你的作品，讓它看起來更有價值。

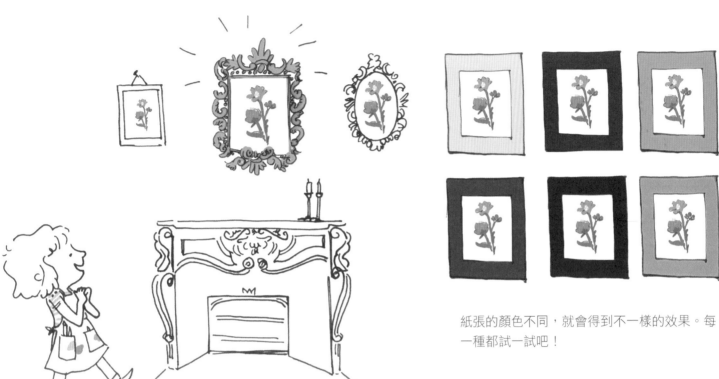

紙張的顏色不同，就會得到不一樣的效果。每一種都試一試吧！

你可以把作品放在紙板收納夾裡帶著走，保護好它並且保持平整。也可以把它捲起來放到收納筒裡。或者貼在有顏色的紙上或裱框。

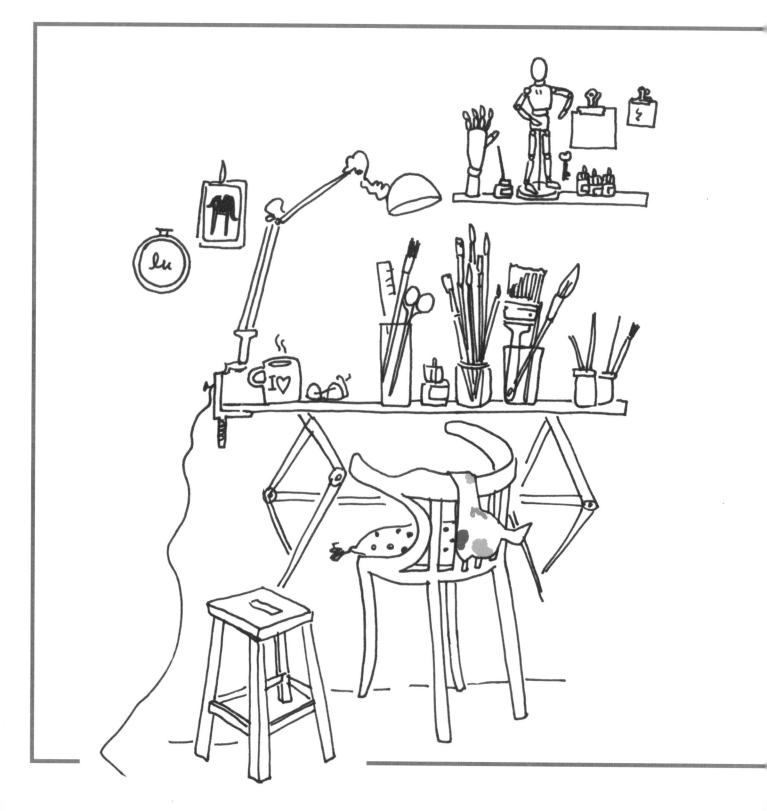

你的藝術技巧

彩色墨水

墨水是一種含水量很高的液態顏料，可以用毛筆、羽毛筆或竹子等工具沾色。

先使用水彩筆沾水稀釋，調整墨水的濃度和顏色：水加得越多，墨水的顏色越淡；相反地，水加得越少，顏色越濃。

由於含水量高，顏色很容易混在一起，你很快就會發現很難完全掌控。只要做好心理準備，接受驚喜就可以了⋯⋯

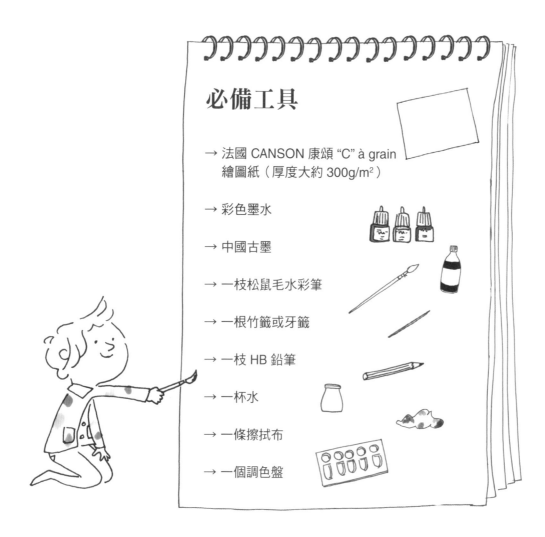

必備工具

→ 法國 CANSON 康頌 "C" à grain
　繪圖紙（厚度大約 300g/m²）

→ 彩色墨水

→ 中國古墨

→ 一枝松鼠毛水彩筆

→ 一根竹籤或牙籤

→ 一枝 HB 鉛筆

→ 一杯水

→ 一條擦拭布

→ 一個調色盤

小小觀察家！

戴上草帽，穿好迷彩服，把望遠鏡掛到脖子上，也別忘了把觀察日誌和放大鏡放進口袋裡！

很難相信眼前所見的吧！牠看起來就像一個失去了珠寶和華麗服飾的國王！你可以幫牠找回羽毛嗎？那些羽毛閃著藍色和金色的光彩，耀眼奪目，各種色彩漸層交疊……簡直就像是畫家的調色盤！

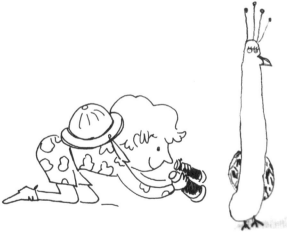

開始畫畫囉！

1. 用鉛筆畫出孔雀的身體、肚子、脖子和頭。牠的形狀看起來就像個西洋梨。別忘了畫出皇冠，會讓牠看起來更高貴！

2. 用水彩筆沾墨水，幫牠的身體和頭上色。

3. 用竹籤或牙籤沾一點古墨，幫牠畫上一隻或兩隻眼睛（先想好你要看到孔雀的正面還是側面），然後再加上鳥喙和肚子下方的爪子。

4. 有沒有注意到牠的身體兩側有兩個像小抱枕一樣的東西？那是牠的小屁股，也就是翅膀長出來的地方。看看那些最大的羽毛，中間有個像眼睛一樣的小黑點。孔雀開屏的時候，羽毛會在牠的身體周圍形成一個半圓弧。

5. 現在可以開始調色了，把墨水放到調色盤上吧。

6. 每隔一段時間就要把水彩筆浸濕。（注意不要太濕，小心紙張被水泡爛！）在孔雀的周圍畫上一些彩色斑點：大的、小的，按照個人喜好，可以整齊地排列或隨意分散。

7. 在每個斑點上添加另一個顏色，做出羽毛的眼斑，添色的時候只要輕輕地用筆尖在中心點一下，顏色就會散開來了。這就是墨水的魔力！有的時候因為墨水會跟著水擴散，顏色也會因此互相混合。

8. 最後，你可以拿竹籤沾點墨水把羽毛和身體連接起來。

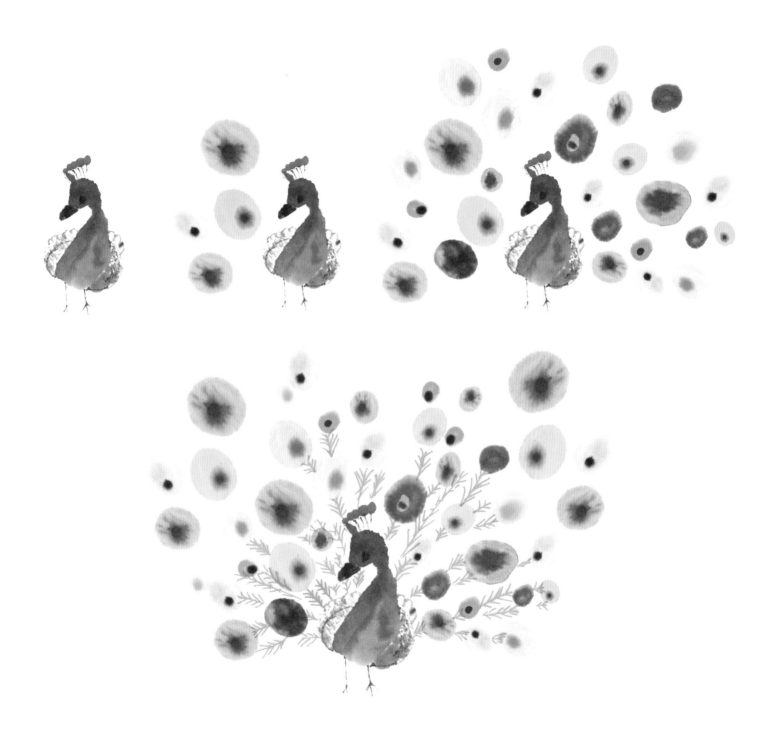

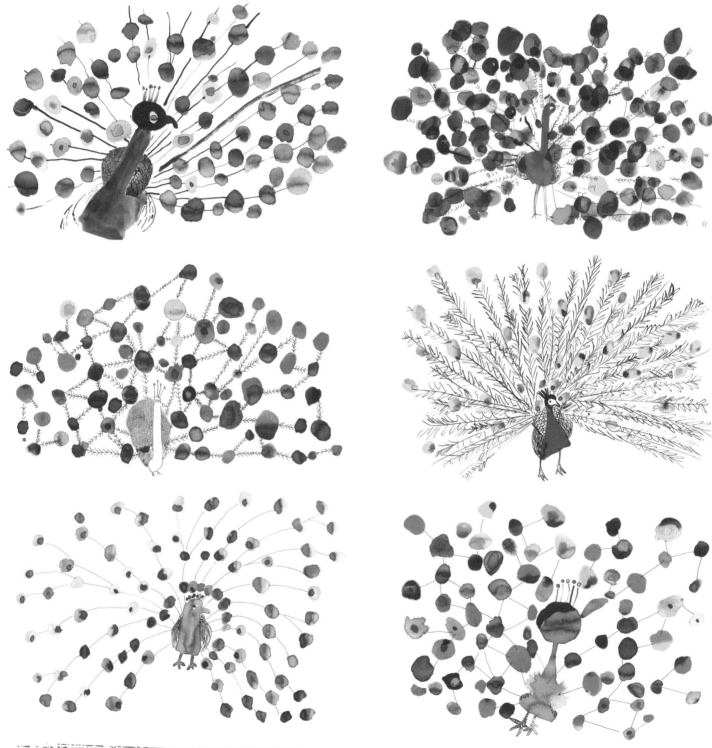

墨水小實驗

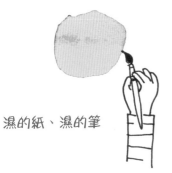

濕的紙、濕的筆

拿一枝乾淨的水彩筆，把畫紙塗濕。再拿另一枝沾了清水和墨水的筆，在濕掉的紙張上畫一個斑點。

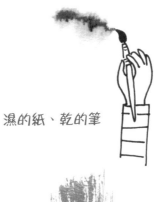

濕的紙、乾的筆

拿一枝乾淨的水彩筆，把畫紙塗濕。再拿另一枝只沾了墨水的筆，在濕掉的紙張上畫一個斑點。

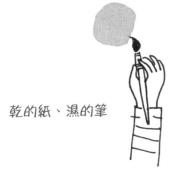

乾的紙、濕的筆

現在，用一枝沾了清水和墨水的筆，在乾的紙上畫一個斑點。

乾的紙、乾的筆

拿一枝水彩筆，只沾墨水，然後在乾的紙上塗一塗。

用一枝沾了清水的水彩筆在乾的紙上畫一個圈，接著拿一枝筆把墨水塗到紙上。
沾濕的部分：顏色會隨著水散開，沒有水的部分不會上色。

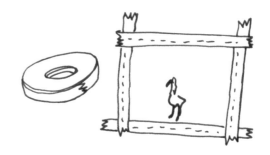

小建議：可以在紙的周圍貼上遮蔽膠帶（黃色），這麼做可以避免紙張邊緣因為過於潮濕而翹起來，導致紙張彎曲不平。

油性粉彩

這種顏色濃厚、油油亮亮的棒狀筆，是在顏料中加入臘和油製成的。油性粉彩防水，而且沒辦法擦掉。

畫在光滑的紙上時，油性粉彩可以非常滑順；畫在粗糙的圖畫紙上時，它也可以製造出有趣的紋路。

我們要用油性粉彩來拓印。看好了，魔術表演開始！

七葉樹（馬栗樹）

橡樹

椴樹

必備工具

→ 兩張光滑的或粗糙的紙
 （厚度大約 80g/m²）

→ 一根油性粉彩（顏色自選）

→ 一枝削好的 HB 鉛筆

→ 一朵花（或是一根樹枝、一片葉子、一束花草）

蘋果樹

白蠟樹

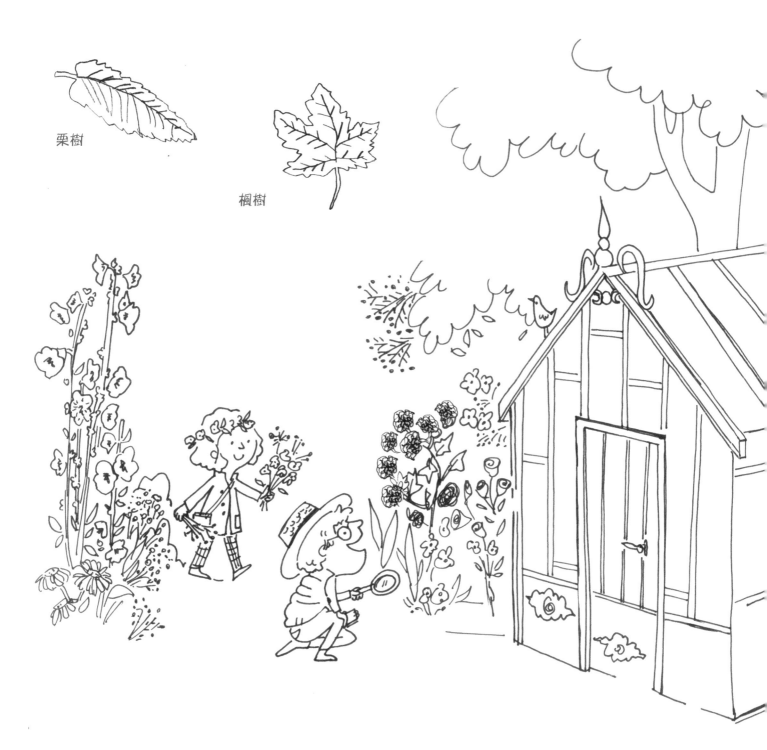

栗樹

楓樹

開始畫畫囉！

1. 把你想要拓印的花草放在面前。

2. 第一張紙是用來拓印的，把它塗滿顏色，不要留下任何空白。這就是一張粉彩平塗。

3. 把第二張紙放在第一張上面。

4. 觀察你眼前的植物，包括它的形狀、莖、葉脈、葉子、花瓣……用一枝削好的鉛筆畫在紙上（絕對不要把放在下面的那張上了油性粉彩的紙拿掉）。

5. 輕輕地把畫好的紙拿起來，圖案就會出現在背面了！拓印的線條並不會很確實，上面會有一些紋路。如果你在畫畫的時候把手放到紙上也會留下手的痕跡。好美啊！拓印出來的作品就像壓花或是古代的雕刻。

你可以在周圍留下一條白色的邊框。

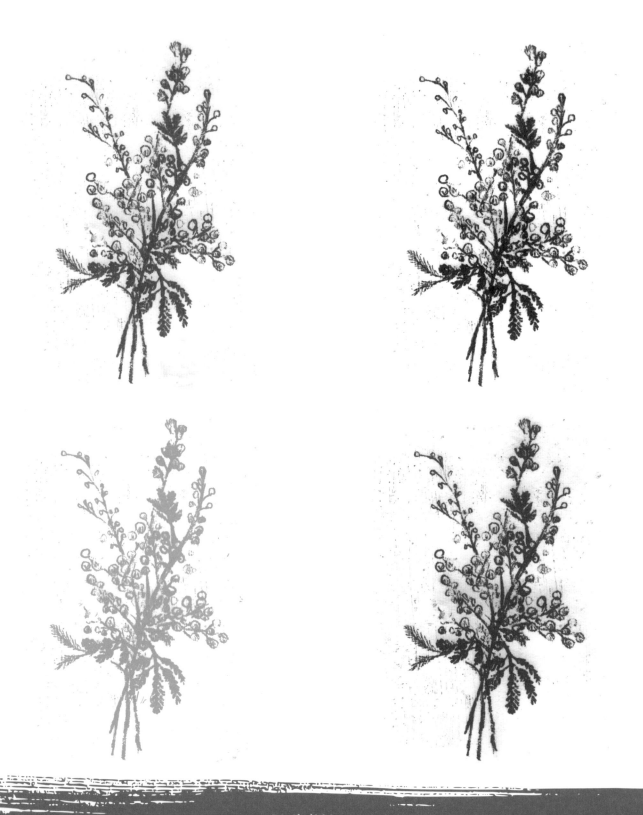

製作你的植物標本！

裝飾牆壁

你可以拓印一系列的花草圖，裝飾家裡的牆面。畫好的油性粉彩可以不斷重複使用！每次都會得到不一樣的結果。

收集成冊

撿拾各種植物，像寶藏一樣收在同一本冊子裡。你可以把樹葉放在第一頁，然後在下一頁放它的拓印畫。

炭筆

炭筆是用木柴燒成的炭粉製作的,也就是樹枝碳化後的結果。炭筆可以畫出很黑的色彩和深淺不同的灰色,所以也能輕鬆畫出影子。

炭筆有大有小,一般來說顏色都算濃厚,質地也較為柔軟。用不同的木頭做成的炭筆呈現出來的顏色也會有點不一樣:有些炭筆的黑色會偏向紅色或灰色等顏色。

這種工具需要仔細操作,你也許會發現一不小心就會擦掉它。如果用手指在上面抹一抹,會畫出一塊灰色的斑點,這種方法叫做擦筆。作品完成後,要上一層保護漆或是噴上頭髮用的定型液才能保存。

很多大畫家都會先用炭筆在畫布上打草稿。使用炭筆可以很豪邁地畫下線條,而且用軟橡皮擦就能輕鬆修正。

必備工具

→ 炭筆

→ 軟橡皮擦

→ 法國 CANSON
　康頌 A3 白色畫紙
　(厚度約 224g/m²)

→ 一、兩張草稿紙,
　用來練習

→ 一瓶保護噴膠
　(或是頭髮定型液)

深入北極

嚴冬之中,天寒地凍,暴風雪在北極大地上呼嘯。

是誰在挺拔的大樹之間踩著憂鬱的步伐前行?黑幕之間,一抹白影若隱若現:是隻北極熊頂著風雪找尋小熊的蹤跡。

雪花輕盈地飄落。大地一片漆黑,唯有天空點點繁星閃著光芒!

一片大霧之中,熊媽媽幾乎失去了方向。飢寒交迫的她抓起了一條鮭魚,幻想自己蜷窩在溫暖的洞穴之中。

她仰著頭,在大熊星座(譯註:或北斗七星)的引導下堅定地走向小熊。

開始畫畫囉！

1. 拿出草稿紙，先在上面練習用炭筆畫出線條。試著改變力道，重壓或是輕輕畫過……

2. 首先，要畫出熊的輪廓。你可以找一些相片參考，各種動作都可以，站著、走路……選擇一個你喜歡的。然後在遠一點的地方畫一隻小熊。

3. 接下來要畫牠的毛。注意看哦，北極熊的毛不是直的，會隨著牠的動作和腿部、背部、肚子上的曲線彎曲。

4. 這個故事發生在夜晚，所以要把背景塗成黑色的。炭筆畫過的痕跡看起來就像狂風呼嘯。如果你想要畫出漆黑的深夜，就要用力塗色，相反地，如果輕輕地畫，就會得到半明半暗的灰色。用手或擦拭布抹一抹，顏色會變得糊糊的，像濃霧瀰漫。

5. 用軟橡皮擦製造出雪花：擦掉炭粉後，就會看到底下的白紙。也可以用手指滾一小顆軟橡皮擦，畫出一些風景點綴：山、小徑、杉樹林、冰原或星星都可以！

別忘了噴上保護膠固定！

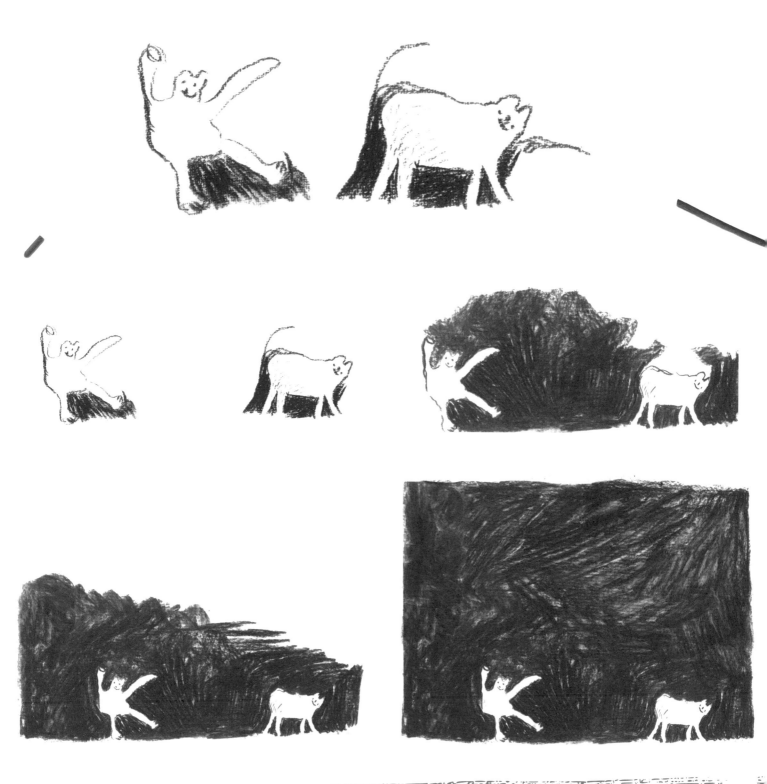

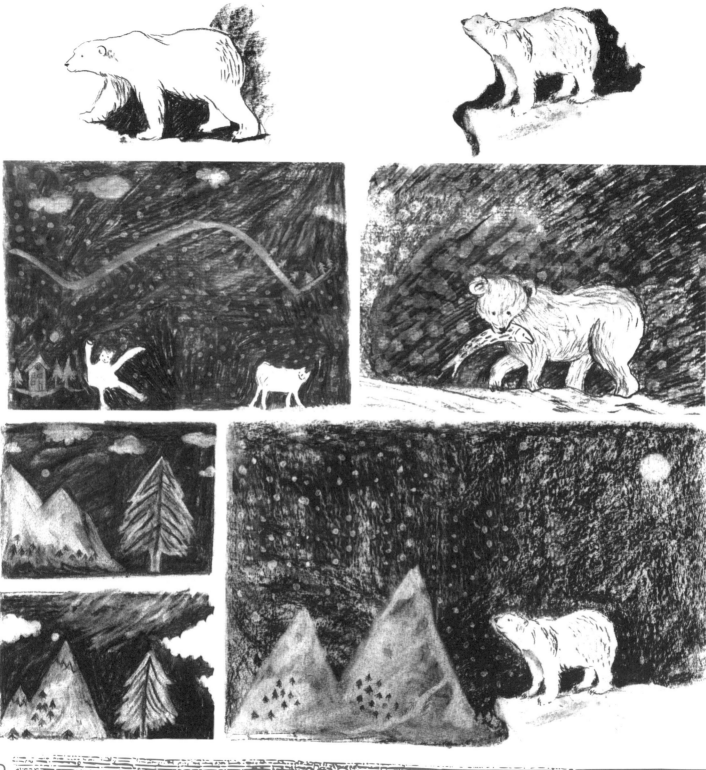

自己做炭筆

烤肉架做法

趁著到樹林裡散步時撿一些新鮮的樹枝。如果家裡有烤肉架，就可以請大人幫忙把樹枝烤一烤。

無烤肉架做法

像削馬鈴薯皮一樣，用削皮刀把樹皮削掉（請大人幫忙）。

把削好的樹枝放進一個罐頭裡，蓋一張鋁箔紙。

在鋁箔紙中央劃一刀作為氣孔。

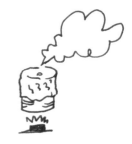

請大人幫忙把罐頭放到柴火上或是瓦斯爐上用中火燒一燒。只要 10 分鐘，炭筆就完成了！

胡桃墨水和其他同質墨水

胡桃墨水是一種用胡桃殼製作而成的棕褐色墨水。中國古墨則是黑色的，亞洲人用來寫字，稱之為書法。還有鋼筆墨水「Waterman」是濃烈的群青藍（譯註：或稱海藍），顧名思義就是鋼筆用的。

不同的工具會在紙上留下不同的痕跡。今天，我們要嘗試使用一些平常不會用來畫畫的工具，比如棉花棒、竹籤和洗碗用的菜瓜布海綿。你也可以拿叉子、牙刷來畫，甚至是梳子都沒問題！

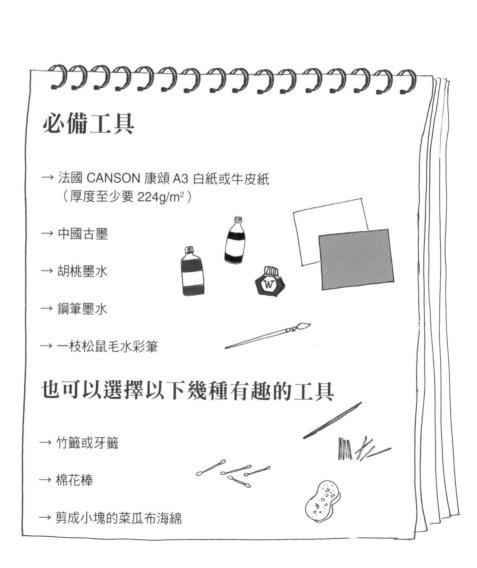

必備工具

→ 法國 CANSON 康頌 A3 白紙或牛皮紙
　　（厚度至少要 224g/m²）

→ 中國古墨

→ 胡桃墨水

→ 鋼筆墨水

→ 一枝松鼠毛水彩筆

也可以選擇以下幾種有趣的工具

→ 竹籤或牙籤

→ 棉花棒

→ 剪成小塊的菜瓜布海綿

水手肖像

小水手們！升起旗幟！揚帆起錨！向西航行，別迷失方向了！

大船下水，船帆飛揚，航向大海。

船長的肖像高掛在甲板上。船員們無不仰頭瞻望！你就是那位船長！

你有一頭長髮嗎？耳環呢？或者刺青、傷疤？少了幾顆牙？濃密的眉毛和雜亂的大鬍子？

你穿了繡有臂章的船長外套嗎？還是一件短呢外套或水手上衣？肩上停著一隻鸚鵡嗎？

頭上呢？一頂海軍鴨舌帽？皮製的寬帽？毛帽？還是水手貝雷帽？

開始畫畫囉！

1. 這一次，我們要試著用不一樣的工具畫出偉大船長的肖像。工具的種類越多，畫出來的肖像就越有特色！

2. 如果你決定要畫自己，那麼這張作品就是一個自畫像。開始囉，先把一張臉孔連著脖子一起畫。

3. 在頭上加一頂帽子或一些頭髮……兩個都加也可以！

4. 接著畫出胸部，然後在背景上加一些裝飾。你想畫什麼呢？是波濤洶湧的大海？糟糕的天氣？汪洋中的一艘船？或是其他東西？

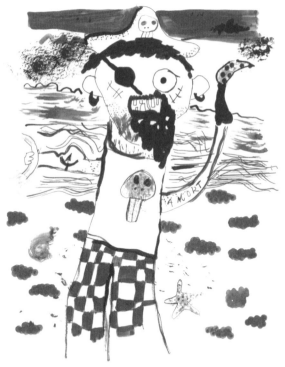

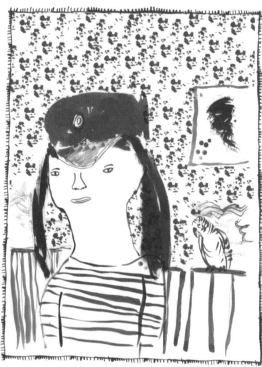

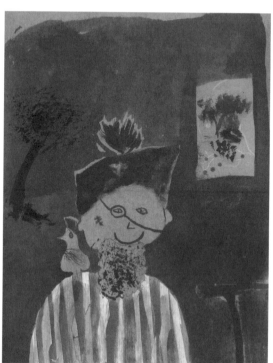

自己做畫筆

家裡可以找到的工具

下面這些東西都是可以變成畫畫用具的日常用品。其中一些用品，如果用縫線、鐵絲或細繩綁在一根棒子（例如筷子）上，會比較容易操作。

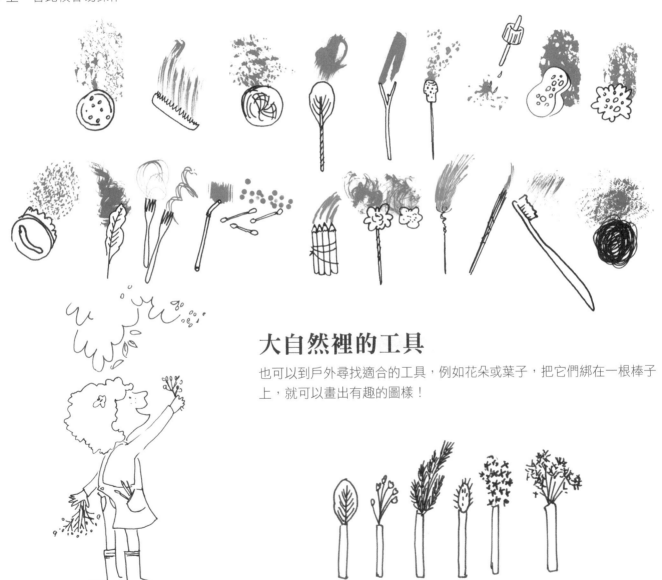

大自然裡的工具

也可以到戶外尋找適合的工具，例如花朵或葉子，把它們綁在一根棒子上，就可以畫出有趣的圖樣！

留白膠

留白膠是一種液狀的膠水，可以保護畫紙上想要留白的部分。用留白膠畫下圖案後，拿出墨水在紙上隨心所欲地塗色。因為要留白的部分都已經保護好了，所以超出邊界也沒有關係。等待乾燥後，就可以把膠水擦掉，原本畫好的圖案就會出現了，呈現出畫紙原本的白色。

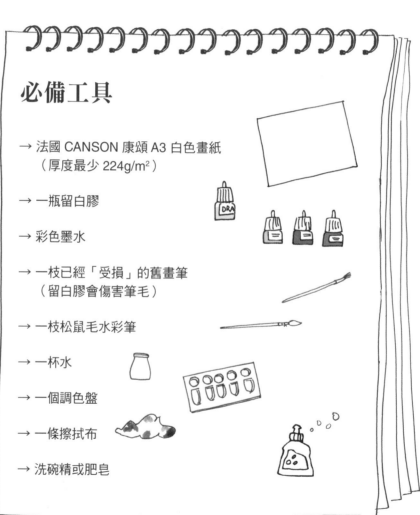

必備工具

→ 法國 CANSON 康頌 A3 白色畫紙
　（厚度最少 224g/m²）

→ 一瓶留白膠

→ 彩色墨水

→ 一枝已經「受損」的舊畫筆
　（留白膠會傷害筆毛）

→ 一枝松鼠毛水彩筆

→ 一杯水

→ 一個調色盤

→ 一條擦拭布

→ 洗碗精或肥皂

海底歷險記

戴上面鏡和呼吸管！準備好了嗎？要潛到水裡囉！3、2、1，跳！

水裡的這些魚和其他生物你都認得出來嗎？

也許看到一隻梭魚、一隻劍魚、一群沙丁魚、一隻鯊魚，或是一隻藏在細沙裡的魟魚？

有沒有小海龜爬到你的腳板上？該不會是水母或章魚吧？

那一頭有隻小龍蝦跑到海葵裡躲起來了。

貝殼與扇蛤之間，一隻海星在五彩繽紛的礁石上跳舞，稍遠則有一隻螃蟹專注地盯著牠們！

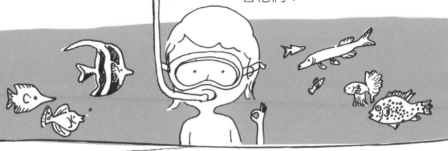

開始畫畫囉！

1. 在把畫筆泡進留白膠前，要先做保護措施，否則這枝筆以後就不能用了：請先在筆毛外塗一層洗碗精或肥皂，塗上就好，不要清洗。畫留白膠的過程中可以重複這個動作。

2. 筆毛保護好後，就可以浸入留白膠裡了，拿出畫筆前，在瓶子的邊緣或調色盤上稍微抹一下，再把你在水裡遇到的魚畫出來……

3. 仔細畫出細節：這條魚的魚鰭上有沒有條紋？牠的鱗片是排列成直線的嗎？魚的身上有沒有斑點？

4. 創造場景：沙子、礁石、海草……建議畫細線條和小圖案，避免塗一大片面積，不做任何細節。

5. 膠水乾透後就可以上色了。背景是在海底，你覺得是什麼顏色呢？會是一樣的顏色還是有點變化？有沒有光線反射？整張畫紙上都要塗滿顏色，任何 1 公釐都不能放過。拿起你的畫筆，用力尋找畫面空白的部分吧！

6. 墨水也乾透後（如果不想等待，可以用吹風機吹乾），就可以用手指刮掉留白膠了！你畫的圖案就會在留白的部分顯現出來。

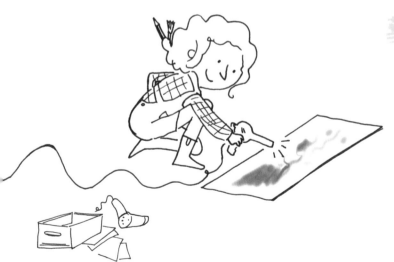

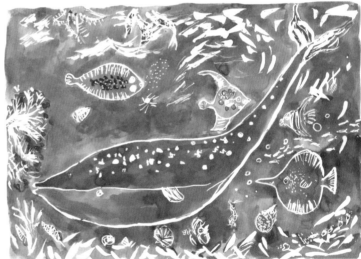

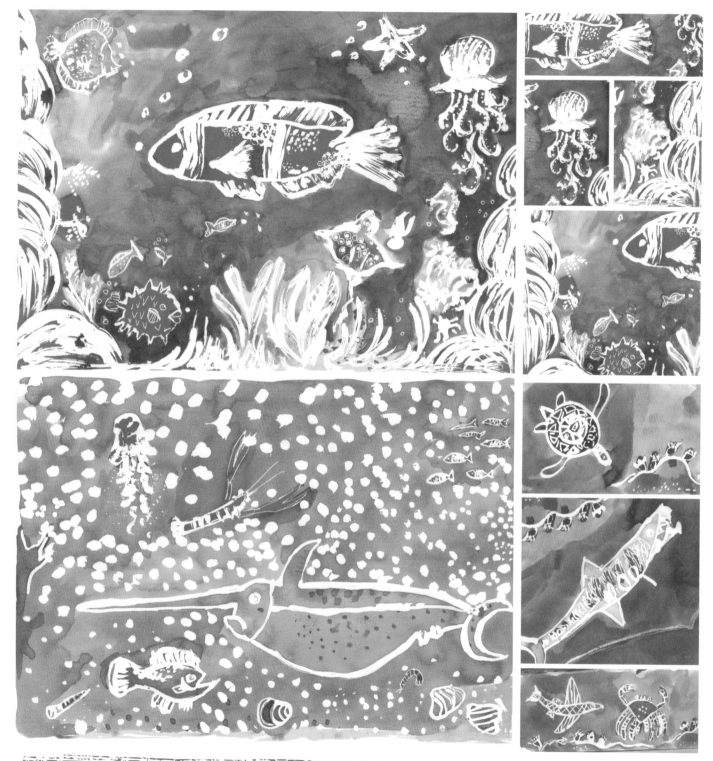

其他留白方法

紙模板

你也可以利用模板在紙上創造出留白的區域。拿一把美工刀或剪刀，裁出你想要的圖案，拿起剪下的圖案當作擋板。把這張剪好的紙放在畫紙上，在周圍塗滿顏色。拿掉擋板後，就會看到白色的形狀了！

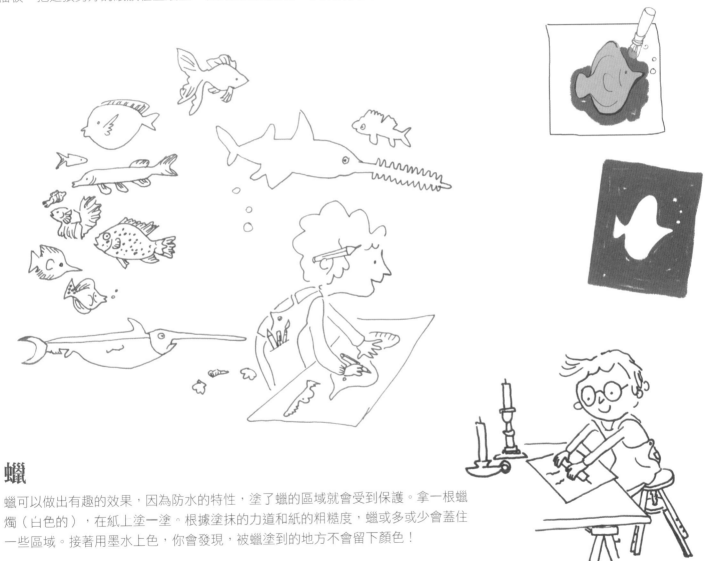

蠟

蠟可以做出有趣的效果，因為防水的特性，塗了蠟的區域就會受到保護。拿一根蠟燭（白色的），在紙上塗一塗。根據塗抹的力道和紙的粗糙度，蠟或多或少會蓋住一些區域。接著用墨水上色，你會發現，被蠟塗到的地方不會留下顏色！

橡皮版畫

橡膠版是一種很容易雕出圖案的材料（就跟學校用的橡皮擦一樣）。

用雕刻刀在橡膠版上刻畫出圖紋。雕琢好並上色後，這塊橡膠就可以用來套印在紙上了。最後，你的圖案會呈現反白的效果！

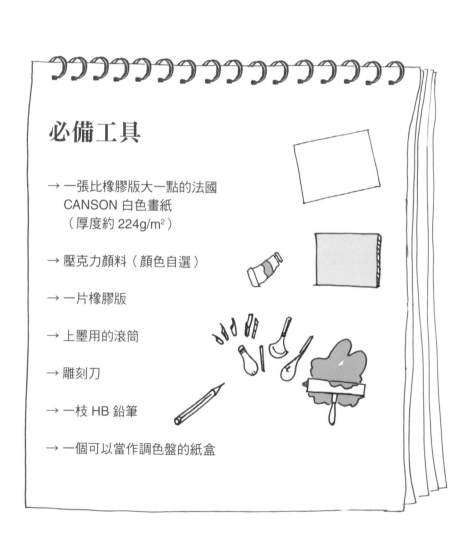

必備工具

→ 一張比橡膠版大一點的法國 CANSON 白色畫紙（厚度約 224g/m²）

→ 壓克力顏料（顏色自選）

→ 一片橡膠版

→ 上墨用的滾筒

→ 雕刻刀

→ 一枝 HB 鉛筆

→ 一個可以當作調色盤的紙盒

人類與野獸（布吉納法索童話）

很久很久以前，有一個人跟三隻野獸住在一起。牠們分別是獅子、美洲豹和獵豹。他們每天都會分享獵物，只有人從來不帶回任何食物。

「你小心點，我們總有一天會把你獵來吃。」野獸威脅他。後來，這個人偷偷做了一把弓箭，並帶回一隻鹿當作晚餐。

「你是怎麼辦到的？」野獸大喊。「我用自己的方法打獵。」獵人答道。野獸們於是命令猴子跟蹤他。

隔天，獵人走進灌木叢林裡，伸直了手臂拉弓，射出一把箭殺死了一頭鹿。猴子趕緊跑回村落裡向野獸們報告：「你們要小心那個人！他只需要伸直手臂就能殺死獵物了！」

稍後，獵人扛著鹿回到村落裡時，伸直了手臂卸下獵物。所有的野獸都以為他要獵殺牠們，慌張地逃離村子。從那天起，獵人便統治了那個村落。

開始畫畫囉！

1. 拿一枝鉛筆，在橡膠版上畫出你想雕刻的圖案。別忘了，畫出來的圖案印好後會呈現反白的效果！
用雕刻刀雕好圖案。雕刻刀有分大小，你可以根據需求更換。

2. 在桌面上鋪一條布保護桌子，準備一張用來套印的紙。

3. 把壓克力顏料倒進紙盒裡，讓滾筒在顏料裡滾一滾，確保滾筒完全沾色。滾筒均勻沾色後，把顏色塗布在橡膠版上。

4. 除了雕出的圖案外，整個橡膠版都要塗滿顏色。然後抓住橡膠的邊邊，啪！迅速翻面蓋到紙張上。用手掌輕壓橡膠，讓顏色均勻分布在紙上。

5. 拿起橡膠版，看看你的作品囉！如果橡膠上還有足夠的顏料，就可以拿一張新的紙再印一次。

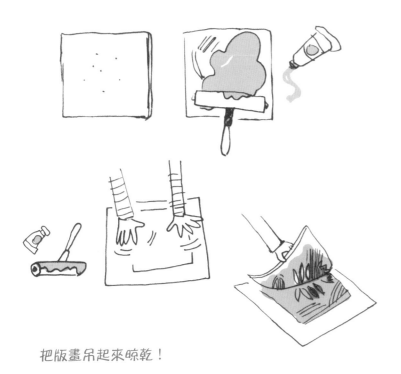

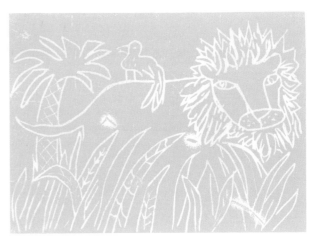

第一張套印的畫因為顏料還很足夠，所以顏色通常會比較深！

把版畫吊起來晾乾！

用版畫裝飾玻璃窗

你也可以把雕刻好的圖案印在薄棉紙（譯註：或稱襯衣紙）上，圖案會有點透光。如果把這張版畫固定在窗戶上，光線透過半透明的紙射進室內時，就會有彩色玻璃的效果！

壓克力顏料

壓克力顏料的質地較厚，而且帶有光澤，和墨水不一樣的地方在於，壓克力顏料不透光而且覆蓋力很強。

使用壓克力顏料前，可以用水稀釋，再用水彩筆或畫刀上色。

這種顏料乾得很快，這一點非常方便（相較於油畫，經常需要好幾個月才會完全乾燥）！在它乾掉之前，你會有一點時間可以調色，乾掉以後就再也不能稀釋更動了。所以在畫好作品後，也要盡快把筆洗乾淨才行！

注意哦，壓克力顏料很難清洗，特別是沾在衣服上很容易留下汙漬！

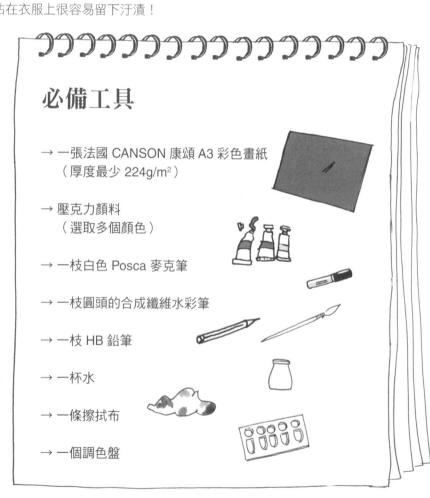

必備工具

→ 一張法國 CANSON 康頌 A3 彩色畫紙
（厚度最少 224g/m²）

→ 壓克力顏料
（選取多個顏色）

→ 一枝白色 Posca 麥克筆

→ 一枝圓頭的合成纖維水彩筆

→ 一枝 HB 鉛筆

→ 一杯水

→ 一條擦拭布

→ 一個調色盤

創作靜物畫

靜物畫指的是畫家對一些靜止的物體精心安排後創造出的美麗構圖。這種繪畫幾世紀以來都是畫家非常感興趣的題材。

現在輪到你試一試囉！選幾個碗盤或花盆等物件，按照你的喜好擺放。

這些物品要放在三個不同的景深，就像拍班級合照時一樣，最高最大的站在後面。記得每個物品不要離得太遠，才能在它們之間創造出一些連結。但是也不要害怕改變間距，盡量避免相同的距離。

全都擺好了，準備動筆了嗎？

開始畫畫囉！

1. 首先要仔細觀察你擺放的方式。你要畫眼睛看到的樣子（而不是你以為的樣子）！可以先拿一張草稿紙練習畫畫看。

2. 準備好下筆時，拿一枝鉛筆在有顏色的畫紙上畫下所有的東西。這個階段不需要畫太多細節。

3. 用壓克力顏料幫每個物品上色。也可以幫這些物品加上線條或斑點，就算原本的靜物上沒有這些圖案也沒關係。

4. 用麥克筆描出幾個物品的輪廓，加上一些細節或樣式等，可以隨心所欲地設計！

畫家們經常拿水果或碗盤來創作靜物畫。

保羅・塞尚

亨利・馬諦斯

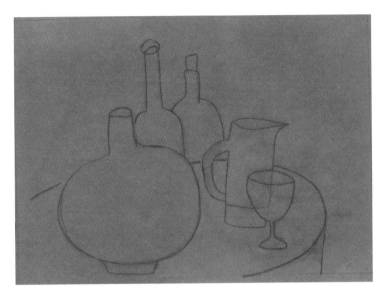
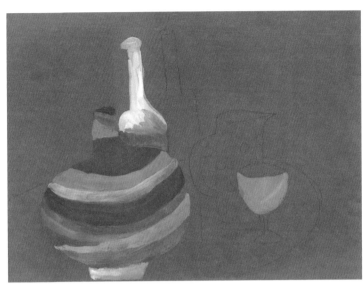
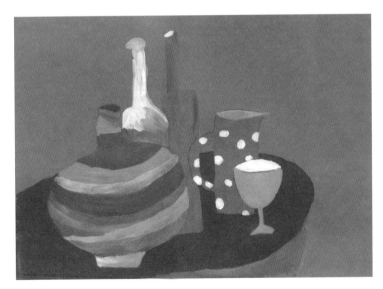
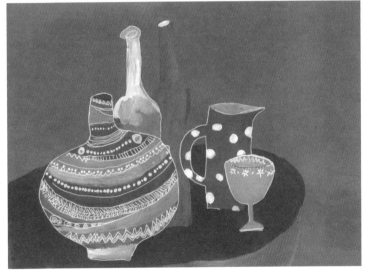

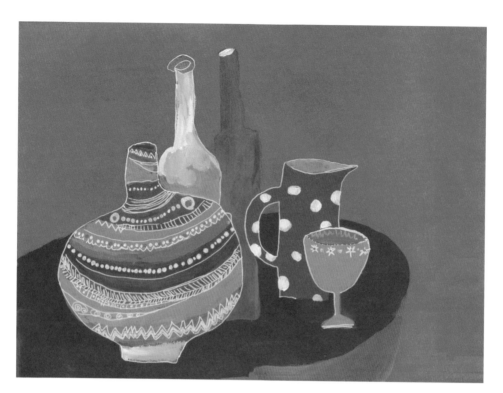

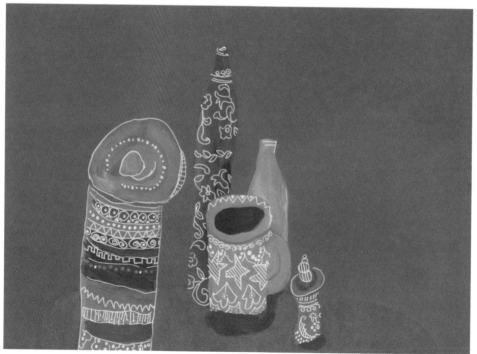

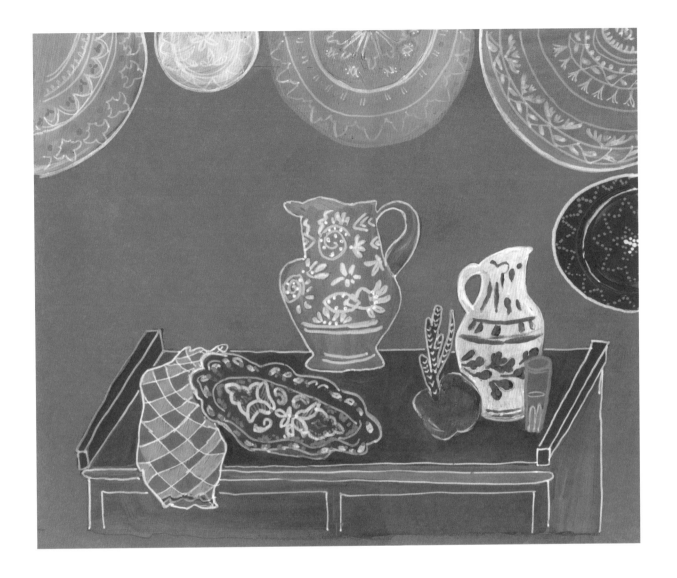

你看，所有的顏色都在跳舞，看它們怎麼彼此呼應！

不透明水彩刮畫

不透明水彩是一種筆觸較為粗糙的顏料，用水稀釋後會變成半透明。用來畫不透明水彩的工具和畫筆都很好清洗，顏料很容易就能溶在水裡，所以不會留下汙漬。使用不透明水彩畫成的作品，放置多年後都還可以再修改，許多畫家都會把它當作練習的工具，它也因此深受大眾喜愛。

我們要利用它不透光的特性，在粉彩上蓋一層不透明水彩，再把它刮掉，挖出底下掩藏的祕密！

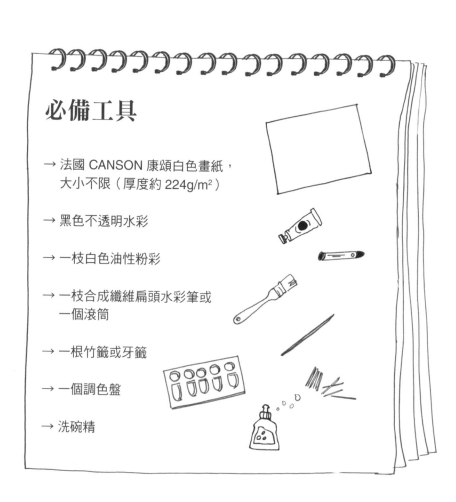

必備工具

→ 法國 CANSON 康頌白色畫紙，
　大小不限（厚度約 224g/m²）

→ 黑色不透明水彩

→ 一枝白色油性粉彩

→ 一枝合成纖維扁頭水彩筆或
　一個滾筒

→ 一根竹籤或牙籤

→ 一個調色盤

→ 洗碗精

深入森林

森林裡通常不會只有一種樹,你可以觀察樺木、柳樹、楓樹、櫸木、七葉樹（馬栗樹）、椴樹、接骨木、橡樹、栗樹、核桃樹、松樹……

每一種樹的大小、葉子和枝幹都不一樣,而且隨著季節變化,這些樹會變得繁茂或光禿!

仔細觀察它們:你在樹皮上看到什麼樣的圖案?樹幹長什麼樣子?枝幹和葉子呢?那些樹上的葉子還很茂密嗎?還是掉光了?

開始畫畫囉！

1. 用白色粉彩筆塗滿整張紙，不能留下任何一點空隙哦！白紙上的白色粉彩不容易看到，你可以把紙張拿到燈光下，稍微傾斜，就可以確認是不是都塗到了。

2. 把不透明水彩放在調色盤上，加入一點洗碗精混合（比例大約 2:1）。

3. 用扁頭水彩筆或滾筒沾一些顏料，塗滿整張紙。這一層色彩一定要完全不透光，必要時，也可以塗好幾層，一層垂直刷色，一層水平刷色。

4. 水彩乾掉後（可以用吹風機加速乾燥），拿起竹籤（或牙籤）畫出一棵樹，然後再畫第二棵⋯⋯用牙籤刮掉水彩後，白色的粉彩就會出現了，好像變魔術一樣！

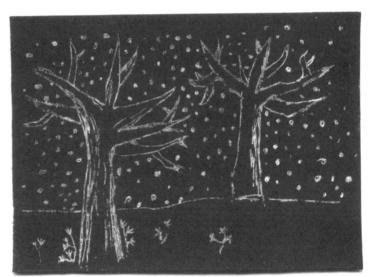

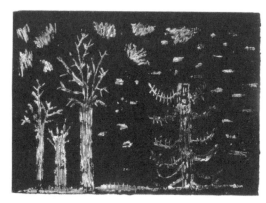

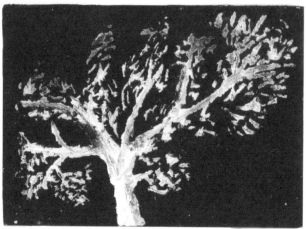

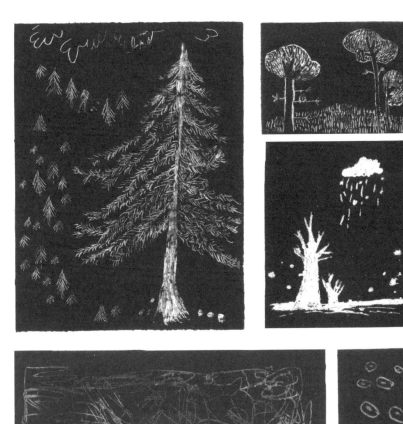

你也可以做一些彩色的刮畫，只要塗上不同顏色的油性粉彩就可以了。
不一定要畫真實的東西，也可以創造你自己的圖案，就像寫字一樣！

拼貼畫

剪一些紙片再重新貼上，這種方法也可以做出一幅畫。拼貼畫不是用混合的顏料畫成，也不是用畫筆畫出來的，而是把不同的紙片拼在一起，就像拼布一樣。報紙、壁紙、包裝紙、有圖案的紙或單色的紙……全都可以拿來做拼貼畫！

必備工具

→ 厚紙板

→ 各種不一樣的紙

→ 黑色的壓克力原料

→ 一枝扁頭水彩筆或一個滾筒

→ 一枝黑色的原子筆

→ 膠水

→ 剪刀

可以用尖頭的小剪刀剪出細節。

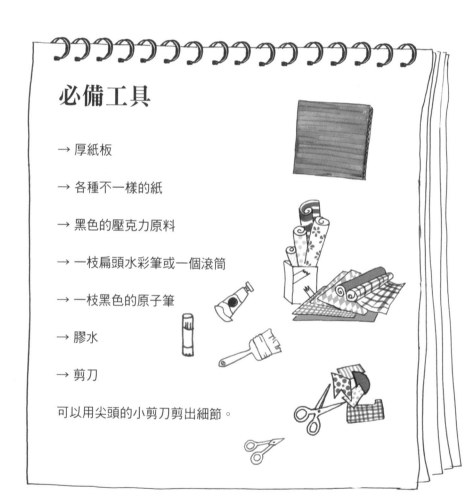

認識立體主義

你聽過畢卡索嗎？立體主義就是他和另一個叫喬治·布拉克（Georges Braque）的畫家一起建立的藝術流派，存在的時間已經超過 100 年了。

這個流派最主要的概念就是把一個東西的外表拆開，有的時候我們甚至很難認出那個東西原本的模樣，有點像是看萬花筒裡的圖案。

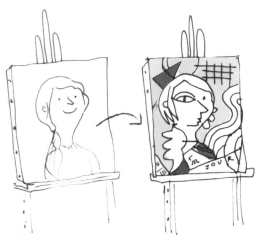

左邊這張畫就是畢卡索的作品。他在同一張臉上畫出了從很多不同視角看到的樣子，就好像同時看到了她的正面、側面等不一樣的角度。

布拉克在創作這張《陳年的渣釀白蘭地》（La Bouteille de vieux marc）時，貼了一張（真的）報紙和一小塊油布！非常大膽。

開始畫畫囉！

1. 選一幅你喜歡的畫家作品。例如這一幅是布拉克的《包裝盒》
（La Caisse d'emballage, 1947）試著把線條和構圖都拆開來！

2. 拿一枝黑色原子筆，在厚紙板上畫出主要的靜物，不需要畫出細節。
這麼做可以幫助你了解這幅畫的構圖。然後用黑色的壓克力原料把背景塗
滿，這樣一來，你貼上去的紙看起來會更亮眼。

3. 接著要剪一些紙貼在你畫好的圖案上。選擇紙張時，可以先看看和其他
已經貼好的紙搭不搭，是不是你喜歡的顏色，感覺和不和諧⋯⋯

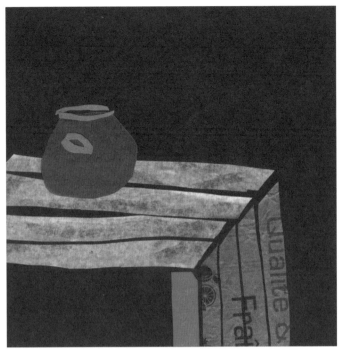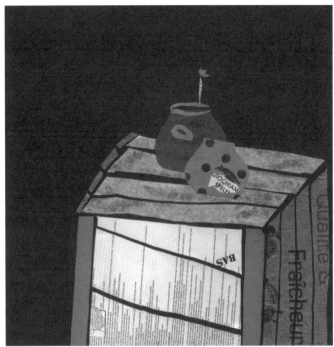
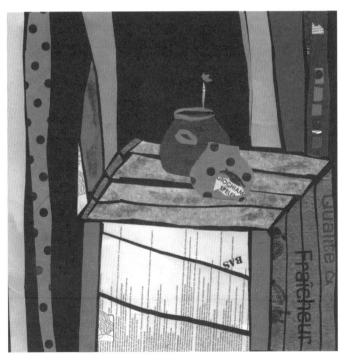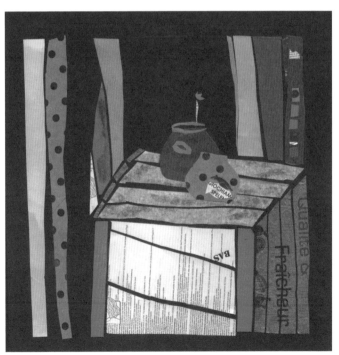

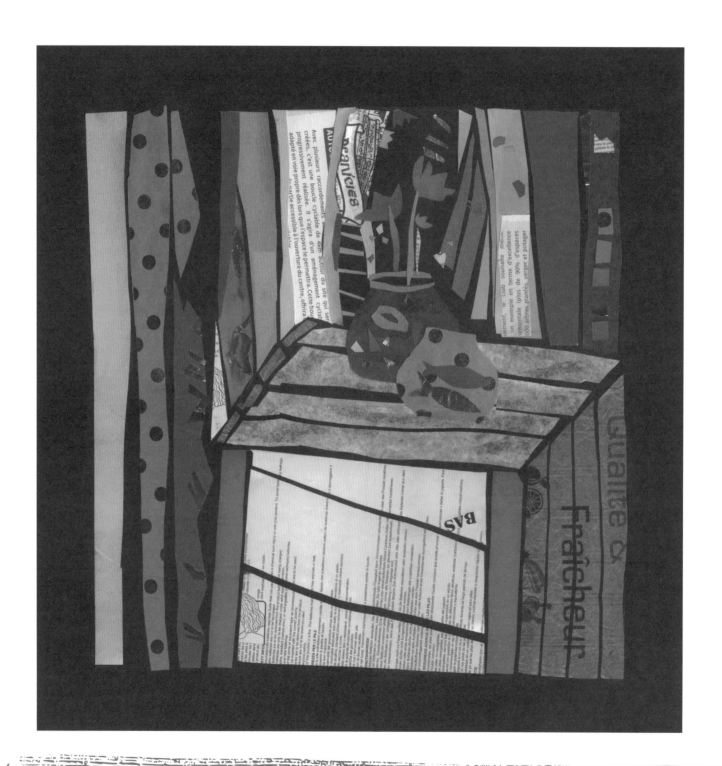

畫家馬諦斯（Matisse）在晚年的時候也創作了很多拼貼畫，他說自己是在用剪刀畫畫！

花紋剪刀可以做出許多不一樣的效果。

你也可以試著用手撕，就像法國的藝術家莎拉一樣（譯註：Sara 的個人網站：https://sara-illustratrice.fr/）

藝術家小辭典

肖像畫

肖像畫是一個人的畫像，通常會畫出臉部和胸部（譯註：頭胸像）。畫出全身的肖像就叫全身像。

自畫像

自畫像是畫出自己的肖像：可以是素描、水彩畫、版畫、雕刻或照片。

雙聯畫

雙聯畫是指由兩張畫布組成的畫作。

三聯畫

三聯畫是指由三張畫布組成的畫作。

怎麼又是你了？

負形

負形就是把一個圖形的顏色反轉過來。

輪廓

輪廓是構成物體（或其他圖形）外緣的主要線條，是一個東西的外形。

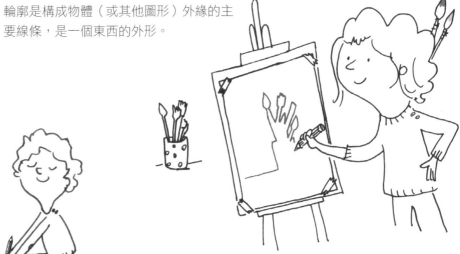

壓製

把你的作品放在重物下壓平，這個動作就叫「壓製」。

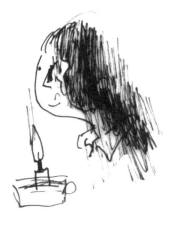

明暗

明暗指的是畫面上陰暗的和明亮的區域之間的對比，光照很強烈時就會產生這種效果。

皮影（戲）

皮影（戲）是用紙或皮剪出的物體形狀，在強烈的燈光投射下創造出的影子。

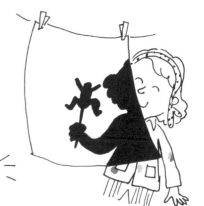

藝術流派

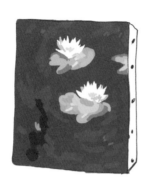

印象主義

莫內和他著名的畫作《睡蓮》最能代表印象派的風格。畫家用很多溫和的色點捕捉光線，作品上可以清楚看到畫筆的痕跡，就像在宣告這個畫面是由畫家畫出來的。印象派的畫家畫的是他創作時雙眼觀察到的景象和當下的光線。

野獸主義

野獸主義的畫家的特色，是簡約的形狀和明亮鮮豔的色彩並列。他們的作品顏色非常奔放，畫家離現實所見越來越遠！你可以瞇起眼睛，用模糊的視線來看野獸主義的作品，就會看到簡化過的現實景象。

行動繪畫

帕洛克（Pollock）以滴畫（dripping）的技巧開啟了這個流派。行動繪畫的畫家不再靜靜地站在畫布前，而是動起來了！畫家讓顏料在畫布上滴流，表明了「意外」和偶然也可以創作出藝術品。

立體主義

立體主義的創始者是畢卡索和布拉克。這個流派徹底改變了繪畫和雕刻！立體主義的畫家們顛覆了畫作長期以來的表現形式，他們創作出的主題（物件、頭像、生活場景）都是經過拆解再重新用幾何圖案組合起來的。

巴勃羅‧畢卡索

喬治‧布拉克

畫家並不會因為屬於某一個大流派就從不改變風格和創作技巧。以馬諦斯為例，他是野獸主義的代表人物之一，但是在生命最後幾年創作了很多拼貼畫。

抽象藝術

抽象藝術是一種選擇不描述現實世界的藝術。藝術家們會把重點集中在顏色和韻律上。有時，他們會用幾何圖形來表示，有時則是單色畫，畫布的空間因此有了新的使用方法和定義！

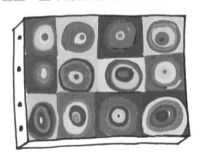

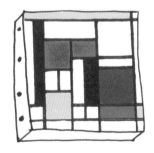

康丁斯基 Vassily Kandinsky

蒙德里安 Piet Mondrian

克萊因 Yves Klein

康丁斯基運用正方形和同心圓的圖案表現出色彩的鮮豔亮麗。

蒙德里安把紅色、黃色、藍色和黑色幾個純色組合在一起。

克萊因用單色畫創造出色彩空間，他經常選用藍色。

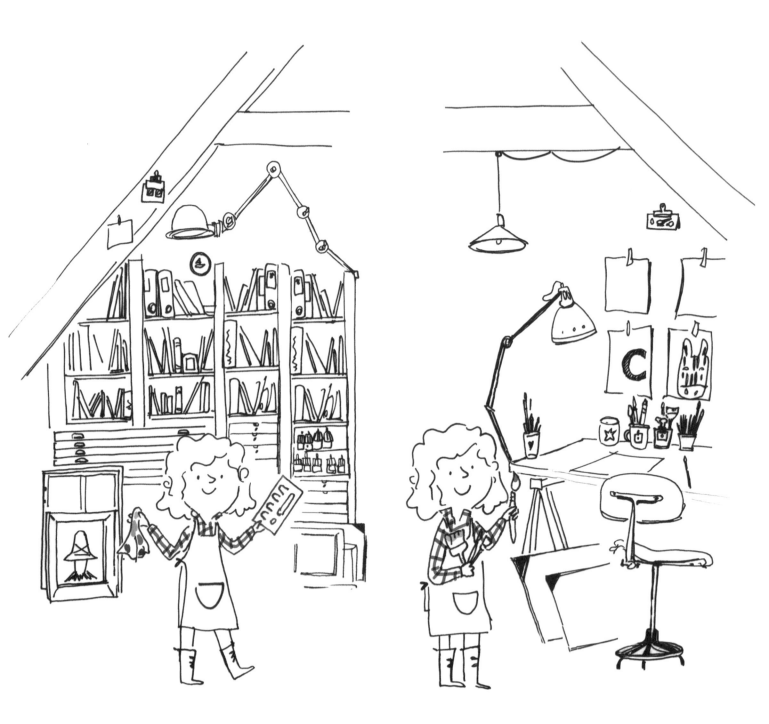

推薦文
為夢想打造一雙翅膀

薛丞堯 / 國小藝術教師

　　創作，一直是深具魅力的活動，享受創作帶來的美好，也是許多人心中的夢想，喜歡創作不需要什麼偉大的理由，只要願意，人人都可以樂在其中。如果希望這個夢想飛得更高、更遠，那就需要一雙強健的翅膀。很多時候，一位好老師的引導可以幫助人們打造屬於自己的夢想翅膀，而班尼珂就是這樣的老師。

　　第一眼看到這本書，就被班尼珂溫馨、可愛的插畫風格所吸引，看似輕鬆、隨興，但實際翻閱之後，你會發現班尼珂寫這本書是相當嚴謹且用心的，她以簡潔的方式介紹重要的基礎知識，並且生動的呈現各式創作技巧與工具、媒材的特性，插圖和創作例圖的運用也都經過細緻的安排，圖文整合做得恰如其分，閱讀起來相當愉快、流暢。在鼓勵孩子敞開心胸盡情探索的同時，也不忘提醒孩子注意安全以及對環境的責任，所有提醒都是以正向的話語自然融入於書中，足見班尼珂的善解與貼心。

　　班尼珂認為小孩也可以學習大人的知識，並且講究基本功的養成，這樣的理念彰顯的是對孩子的尊重與期許，因此她選擇先介紹創作相關的重點知識，幫孩子打基礎，在「訓練計畫」的部份，提出了好幾個有趣的小練習，對於培養觀察力與創作力有很大的啟發性，每一樣都值得試試。在分享各種創作的案例中，有教學引導，也有作品示範，班尼珂並不會要求小朋友呆板的模仿，但也不是空洞的放任，而是為學習搭建起適當的鷹架，保持開放的態度，鼓勵孩子以自己的方式去探索與表現，即使犯錯也不用害怕。最後，一定要提到的是班尼珂很強調好奇心的重要性，的確，擁有一顆好奇的心才能激發源源不絕的學習動力，並且獲得更大的快樂。班尼珂以她對創作與教學的熱情，鼓舞了孩子的好奇心與夢想。

　　這是一本親切溫暖又兼具專業涵養的創作入門書，雖然說創作的世界無邊無際，沒有一本書能窮盡一切，但這本書仍然提供了許多珍貴的養份，不僅僅是小藝術家們，所有心中還住著一個小孩、擁有創作夢想的大人們，其實也會喜歡喔！那麼，你準備好了嗎？拾起畫筆，跟著班尼珂老師的腳步，優游於創作世界，為自己的夢想打造一雙專屬的翅膀吧。

國家圖書館出版品預行編目(CIP)資料

小藝術家工作坊，開張！法式美術啟蒙,成功燃起你的畫畫夢/克蕾蒙絲・班尼珂
(Clémence Pénicaud)著；許雅雯譯. -- 初版. -- 新北市：遠足文化事業股份有限公司菓子文化
出版：遠足文化事業股份有限公司發行, 2022.07
　面；　公分
譯自：L'atelier du petit artiste
ISBN 978-626-95271-9-9(平裝)

1.CST: 美術教育 2.CST: 兒童教育 3.CST: 基礎課程

903　　　　　　　　　　　　　　　　　　　　　111008389

菓 子
Götz Books

• Finden

《小藝術家工作坊，開張！
法式美術啟蒙，成功燃起你的畫畫夢》

L'Atelier du petit artiste

作　　　者　克蕾蒙絲・班尼珂 Clémence Pénicaud
譯　　　者　許雅雯
主　　　編　邱靖絨
校　　　對　楊蕙苓
排　　　版　菩薩蠻電腦科技有限公司
封面設計　萬勝安
印　　　務　江域平　李孟儒
總 編 輯　邱靖絨
社　　　長　郭重興
發行人兼出版總監　曾大福
出　　　版　遠足文化事業股份有限公司　菓子文化
發　　　行　遠足文化事業股份有限公司
地　　　址　231 新北市新店區民權路 108 之 2 號 9 樓
電　　　話　02-22181417
傳　　　真　02-22181009
E m a i l　service@bookrep.com.tw
郵撥帳號　19504465 遠足文化事業股份有限公司
客服專線　0800221029

印　　　刷　凱林彩印股份有限公司
定　　　價　499 元
初　　　版　2022 年 7 月
法律顧問　華陽國際專利商標事務所　蘇文生律師
有著作權，翻印必究

特別聲明：有關本書中的言論內容，不代表本公司／出版集團的立場及意見，文責由作者自行承擔。
歡迎團體訂購，另有優惠，請洽業務部 (02)22181-1417 分機 1124、1135